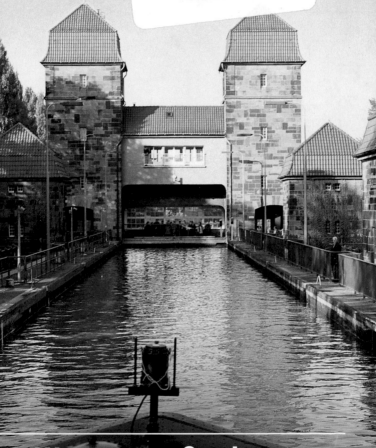

Wasserstraßenkreuz
Minden

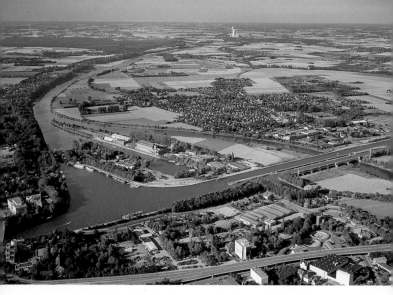

▲ *Luftbild des Wasserstraßenkreuzes von Südwesten*

Das Wasserstraßenkreuz Minden

Hrsg. vom Wasser- und Schifffahrtsamt Minden

Wasserstraßen

Weser

Die 477 km lange Weser entsteht in Hann. Münden aus dem Zusam-
menfluss von Werra und Fulda. Die Weserstrecke von Hann. Münden
bis Minden wird als Oberweser, die Strecke von Minden bis Bremen als
Mittelweser bezeichnet. Unterhalb Bremens folgen die Unterweser bis
Bremerhaven und die Außenweser bis zum offenen Meer.

Die im 17. und 18. Jahrhundert auf der Weser eingesetzten hölzer-
nen Schiffe (sog. Weserböcke) besaßen eine Tragfähigkeit von 30 – 70 t.
Bei Fahrt flussabwärts wurde ggf. gesegelt und die Strömung des
Gewässers ausgenutzt. Stromaufwärts wurden die Kähne mittels Seil-
zug durch Menschen oder, in späterer Zeit, durch Pferde von Lein-

ofaden aus bewegt (getreidelt). Erst die in der zweiten Hälfte des 19. Jahrhunderts aufkommende Schleppschifffahrt mit dem Einsatz motorisierter Schlepper hat zur Verdrängung der Treidelschifffahrt geführt. Die Schlepper wurden anfangs mit Dampfmaschinen, ab Mitte der 20er Jahre mit Dieselmotoren betrieben. Sie zogen jeweils drei bis vier antriebslose Schleppkähne, die eine Tragfähigkeit von bis zu 600 t hatten. Nach dem Zweiten Weltkrieg wurde die Betriebsform der Schleppschifffahrt durch den Einsatz von schnell fahrenden Schiffen mit eigenem Antrieb (Motorgüterschiffe) abgelöst.

Die Weserschifffahrt wurde im Laufe der Jahrhunderte durch rechtliche und natürliche Einflüsse immer wieder behindert. Rechtliche Behinderungen für eine freie Schifffahrt stellten insbesondere die Stapelrechte mehrerer Städte und die große Anzahl der zu entrichtenden Wasserzölle dar. Erstmals in der Wiener Kongressakte vom 9. Juni 1815 wurde geregelt, dass die Schifffahrt auf den Flüssen frei sein und der Handel nicht behindert werden sollte.

Die natürlichen Behinderungen der Weserschifffahrt lagen in der wechselnden Wasserführung des Flusses. 1916 verfassten Muttray und Visarius die »Denkschrift über den erweiterten Ausbau der Weser von Münden bis zur Landesgrenze mit Bremen und der Aller«. Sie stellten damit erstmals einheitliche Ausbaugrundsätze für den ganzen Strom auf.

Seit den ersten Plänen für den Bau des Mittellandkanals sollte mit der Errichtung von 25 Staustufen von Hameln bis Bremen u. a. verhindert werden, dass durch eine Wasserentnahme für den Mittellandkanal der Wasserspiegel unterhalb der Entnahmestelle abgesenkt und damit der Tiefgang der Schiffe eingeschränkt wurde. Da die Finanzierung nicht geregelt war, wurde die Stauregelung der Weser zurückgestellt und der Bau von Eder- (202 Mio. m³ Inhalt) und Diemeltalsperre (20 Mio. m³ Inhalt) beschlossen. Diese sollten in niederschlagsarmen Zeiten Zuschusswasser in die Weser als Ersatz für die in Minden zu entnehmenden Wassermengen zur Versorgung des Kanals liefern. Die Oberweser kann wasserstandsabhängig von Fahrzeugen und Schubverbänden mit einer zulässigen Länge von 85 m und einer maximalen Breite von 11 m befahren werden.

Bereits 1911 war in Bremen-Hemelingen, 1914 in Dörverden eine Staustufe errichtet worden. Durch sie wurde in Trockenzeiten die Abgabe von Weserwasser für die Bewässerung von landwirtschaftlichen Flächen möglich.

Im Jahr 1934 wurde mit den Arbeiten zur Stauregelung der Mittelweser durch die Herstellung von fünf weiteren Staustufen in Petershagen, Schlüsselburg, Landesbergen, Drakenburg und Langwedel begonnen. Die 1942 wegen der Kriegsereignisse unterbrochenen Arbeiten wurden 1952 wieder aufgenommen und 1960 abgeschlossen.

Die staugeregelte Strecke von Minden bis Bremen-Hemelingen ist ca. 157 km lang. Das Gefälle zwischen den Staustufen Petershager und Hemelingen beträgt 32,50 m. An jeder Staustufe wird die vorhandene Weserschleife mit einem Durchstich abgeschnitten, durch den der Schiffsverkehr geleitet wird. Das zur Staustufe gehörende Wehr mit Wasserkraftwerk befindet sich jeweils in der Weserschleife; die in den Durchstichen angeordneten Schleusen besitzen nutzbare Längen von 215 – 225 m und eine Kammerbreite von 12,30 m.

Durch die Stauregelung der Mittelweser steht der Schifffahrt heute eine Fahrwassertiefe von mindestens 2,50 m zwischen Minden und Bremen zur Verfügung. Die Mittelweser kann von Binnenschiffen mit einer Länge von 85 m und einer Breite von 11,45 m sowie von Schubverbänden von 91 m Länge und 8,25 m Breite befahren werden.

Durch eine Wirtschaftlichkeitsberechnung wurde nachgewiesen, dass eine Befahrung der Mittelweser mit dem Großmotorgüterschiff (GMS) – selbst unter Hinnahme von Einschränkungen im Begegnungsverkehr und bei der Abladetiefe – einen volkswirtschaftlichen Nutzen bringt. Es ist daher vorgesehen, die Anpassung der Mittelweser unter Berücksichtigung von ökologischen Belangen für einen eingeschränkten Begegnungsverkehr mit 2,50 m abgeladenen GMS (Länge = 110 m, Breite = 11,40 m, Tiefgang = 2,80 m) nördlich von Landesbergen durchzuführen, da die Mittelweser von Minden bis einschließlich Schleusenkanal Landesbergen bereits für das 2,50 m abgeladene 1.350-t-Schiff (Europaschiff: 85 m × 9,5 m × 2,5 m) ausgebaut ist. Auf der Oberweser werden im Jahr noch rund 30.000 t Güter per Binnenschiff befördert. Es handelt sich dabei überwiegend um Getreide. Seit 1995 werden

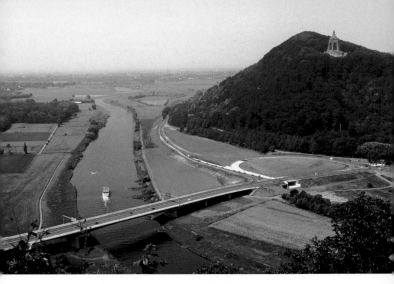

▲ *Oberweser bei Porta-Westfalica*

oberhalb von Rinteln in großem Umfang Kiestransporte durchgeführt. Die Oberweser besitzt darüber hinaus eine verkehrliche Bedeutung für die Fahrgastschifffahrt als touristische Attraktion sowie für die Freizeit- und Sportschifffahrt.

Mittellandkanal

Die Weiterentwicklung der Dampfmaschine Anfang des 19. Jahrhunderts hat die gesamte Wirtschaft des Landes revolutioniert. Das größte Verkehrsbedürfnis für die Beförderung von Massengütern entstand im Ruhrgebiet, in dem die zum Antrieb der Dampfmaschinen unentbehrliche Kohle lag. Preußen brauchte einen Schifffahrtskanal, der das Ruhrgebiet an die großen norddeutschen Stromgebiete anschloss. So entstand u. a. der Mittellandkanal der bei Bergeshövede in der Nähe von Rheine aus dem Dortmund-Ems-Kanal abzweigt und nach rund 320 km Länge bei Magdeburg an der Elbe endet. Er verbindet als einzige West-

Ost-Wasserstraße Norddeutschlands die Stromgebiete des Rheins, der Ems, der Weser und der Elbe und stellt darüber hinaus die Verbindung nach Berlin und zu den osteuropäischen Wasserstraßen her.

Mit dem Bau des Mittellandkanals bis Hannover wurde im Jahre 1906 begonnen. Auf dem Kanalabschnitt bis Minden wurde der Verkehr am 15. Februar 1915 – sechs Monate nach Beginn des Ersten Weltkrieges – aufgenommen, östlich von Minden im Herbst 1916. Der Raum Osnabrück wurde über einen 14 km langen Stichkanal mit zwei Schleusen erreicht. Ein weiterer Stichkanal führt nach Hannover-Linden.

Kurz nach dem Ende des Ersten Weltkrieges begannen die Arbeiten zum Bau des Mittellandkanals ostwärts von Hannover. So erhielten die aus dem Krieg zurückgekehrten Soldaten Arbeit, und der Kanal konnte bis 1938 fertiggestellt werden. In den Jahren 1938 bis 1941 wurde dann noch das Industriegebiet Salzgitter mit einem 15 km langen Stichkanal an den Mittellandkanal angeschlossen.

Die Kanalbrücke über die Elbe, und damit der Anschluss an den Elbe-Havel-Kanal, konnte kriegsbedingt nicht mehr vollendet werden. Die Planungen für diese Brücke wurden nach der Wiedervereinigung erneut aufgegriffen; die Kanalbrücke sowie die Doppelschleuse Hohenwarthe wurden im Jahre 2003 fertiggestellt.

Der Mittellandkanal verläuft von Westen bis nach Hannover in einer Höhe von NN + 50,30 m, und steigt erst mit der Hindenburgschleuse in Anderten in seine Scheitelhaltung mit einer Wasserspiegelhöhe von NN + 65 m. Mit der Schleuse Sülfeld westlich von Wolfsburg endet die Scheitelhaltung; der Mittellandkanal geht hier in seine Osthaltung auf der Wasserspiegelhöhe NN + 56 m über. Sie wird an der Doppelschleuse Hohenwarthe erst östlich der Elbe wieder verlassen.

Den Planungen zum Bau des Mittellandkanals war ein Verkehrsaufkommen von 8,8 Mio. Jahrestonnen zugrunde gelegt worden. Dieses ist bis heute auf etwa 23 Mio. t angewachsen. Dass hiervon ca. 75% auf das direkte Umfeld des Kanals entfallen, zeigt, welchen großen Einfluss dieser auf die wirtschaftliche Entwicklung hat. Die langsam fahrenden Schleppzüge sind vollständig verschwunden, die Verkehrsleistungen werden heute von selbstfahrenden Motorgüterschiffen und Schubverbänden erbracht. Diese größeren und auch schnelleren Schiffe bewirk-

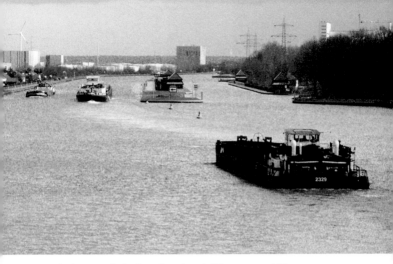

▲ *Neue und alte Kanalbrücke mit Gütermotorschiffen*

ten zusammen mit der gestiegenen Anzahl der Fahrzeuge eine Belastung der Wasserstraße, für die sie bei weitem nicht bemessen war. Ständige Uferabbrüche und die Ablagerung des erodierten Materials auf der Kanalsohle waren die Folge. Moderne Motorgüterschiffe konnten wegen der bestehenden Tiefgangsbeschränkung in der Regel nur 70% ihrer Tragfähigkeit ausnutzen.

Daher wurde 1965 der Mittellandkanal-Ausbau für das Europaschiff beschlossen und in einem Regierungsabkommen zwischen dem Bund und den beteiligten Ländern festgelegt. Die für den Verkehr mit diesen Fahrzeugen entwickelten Regelquerschnitte weisen bei 4,00 m Wassertiefe Wasserspiegelbreiten zwischen 42 m und 55 m auf; sie sind damit etwa doppelt so groß wie der ursprüngliche Querschnitt des Mittellandkanals.

In Anbetracht der weitergehenden Entwicklung im Schiffbau und bedingt durch den Zwang zu wirtschaftlichen Fahrzeugen werden der Erweiterung des Kanals heute das GMS und der zweigliedrige Schubverband (185 m × 11,4 m × 2,80 m) zugrunde gelegt.

Der Ausbau des Kanals beinhaltet seine Verbreiterung und Vertiefung unter Aufrechterhaltung des Verkehrs. Wegen der Verbreiterung des Querschnitts waren weiterhin eine Erneuerung sämtlicher Brücken, Durchlässe und Düker (Rohrleitungen zur Unterführung von Wasser unter dem Kanal) erforderlich. Die bisherige Durchfahrtshöhe unter den Brücken von 4,00 m wurde auf 5,25 m vergrößert.

Der Ausbau des Mittellandkanals (ohne Stichkanäle) wurde westlich der Schleuse Sülfeld inzwischen fertiggestellt. Umfangreiche Arbeiten zum Streckenausbau und zum Neubau von Kreuzungsbauwerken werden zurzeit in der 80 km langen Osthaltung zwischen Sülfeld und Magdeburg ausgeführt.

Wasserstraßenkreuz

Der Mittellandkanal besitzt zwischen dem Dortmund-Ems-Kanal und der Schleuse Anderten bei Hannover eine gleichbleibende Wasserspiegelhöhe von NN + 50,30 m. Diese Strecke von über 211 km macht eine Kreuzung des Wesertals bei Minden in einer Dammstrecke erforderlich. In der Dammstrecke ist die 1914 fertiggestellte Kanalbrücke zur Kreuzung der Weser und ihres Hochwasserbettes eingebunden. Nördlich dieser alten Brücke wurde 1998 im Zuge des Mittellandkanal-Ausbaus eine neue Kanalbrücke als zweite Fahrt über die Weser fertiggestellt.

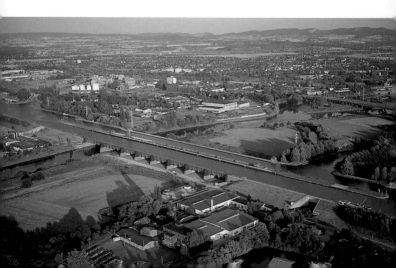

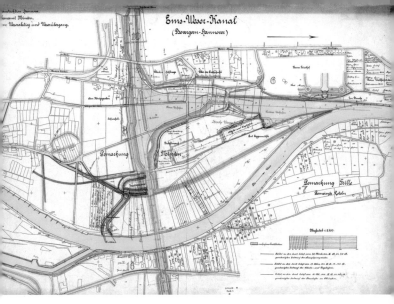

▲ *Lageplan vom Wasserstraßenkreuz (1910)*

Westlich der Kanalbrücken zweigt der Verbindungskanal Nord zur Weser mit der Schachtschleuse ab, östlich der Kanalbrücken überwindet der Verbindungskanal Süd den Höhenunterschied zwischen Kanal und Weser mit zwei Schleusen. In der Zwischenhaltung zwischen Oberer und Unterer Schleuse liegt ein städtischer Industriehafen mit zwei Hafenbecken. Während die Obere Schleuse und eines der Hafenbecken mit den übrigen Bauten des Wasserstraßenkreuzes 1915 in Betrieb genommen wurden, erfolgte der Bau der Unteren Schleuse erst in den Jahren 1921 bis 1925.

Dem Mittellandkanal wird durch Verdunstung, Versickerung, Schleusenbetrieb sowie durch Entnahme von Verbrauchswasser durch Industrie und Landwirtschaft ständig Wasser entzogen. Die wenigen natürlichen Einspeisungen aus dem Grundwasser und aus den kreuzenden Vorflutern gleichen die Wasserverluste nicht aus. Daher versorgen von Minden aus zwei Speisungspumpwerke den Mittellandkanal mit Wasser aus der Weser.

◀ *Wasserstraßenkreuz mit neuer und alter Kanalbrücke* **9**

Unmittelbar westlich und östlich der Kanalbrücken kreuzen zwei innerstädtische Straßen mittels Tunnelanlagen die Dammstrecke des Mittellandkanals. Im Zuge des Mittellandkanal-Ausbaus konnten die alten Unterführungen U 164 A und U 165 A erhalten bleiben. Jeweils nördlich der alten Bauwerke wurden als Teil der zweiten Fahrt über die Weser neue Unterführungen (U 164 B und U 165 B) fertiggestellt. Da die alte Unterführung U 164 A nicht mehr den heutigen Sicherheitsanforderungen an solche Bauwerke genügt, und außerdem erhebliche Schäden am Beton der U 164 A festgestellt wurden, ist sie durch einen Neubau ersetzt worden. Die Bauarbeiten begannen im Sommer 2007 und endeten im Frühjahr 2009.

Neben der Schachtschleuse und der alten Kanalbrücke stehen auch die beiden Pumpwerke seit 1987 unter Denkmalschutz.

Bauwerke

Schleusen
Schachtschleuse Minden
Die Schachtschleuse am Wasserstraßenkreuz Minden stellt die kürzeste Verbindung zwischen dem Mittellandkanal und der ca. 13 m tiefer liegenden Weser her.

Die Schachtschleuse wurde in den Jahren 1911 bis 1914 mit einer nutzbaren Kammerlänge von 82 m und einer Breite von 10 m als massives Bauwerk errichtet. Um die Kosten für das Zurückführen des Schleusungswassers möglichst gering zu halten, wurden beidseitig der Schleusenkammer in vier Ebenen übereinander Sparbecken angeordnet. Die 16 Sparbecken nehmen beim Abwärtsschleusen nacheinander den größten Teil (7.300 m³) des Wassers aus der Schleusenkammer auf; nur etwa 4.000 m³ Wasser werden zur Weser abgelassen. Beim Aufwärtsschleusen entleeren sich die Sparbecken nacheinander wieder in die Schleusenkammer, so dass nur 4.000 m³ Wasser für die Schleusenfüllung dem Mittellandkanal entnommen werden müssen. Die Füllung bzw. Entleerung der Kammer dauert im Mittel sieben Minuten.

In den vier Türmen neben der Schleusenkammer (▶ Titelbild) befinden sich die Antriebe der für den Betrieb der Sparbecken notwendi-

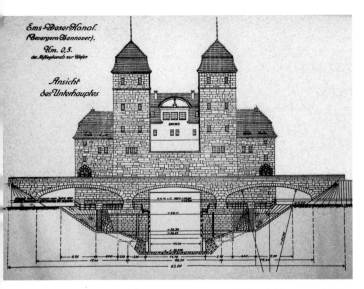

▲ *Ansicht der Schachtschleuse vom Unterwasser (Weser), Plan von 1917*

gen Ventile. Ein vom Mittellandkanal zur Schleusung einfahrendes Schiff fährt über das in der Kanalsohle liegende Klapptor. Nach der Schleusung zur Weser gibt das Hubtor den Weg für die Weiterfahrt frei.

In den Jahren 1988/89 erfolgte nach einer Betriebszeit von mehr als 70 Jahren eine Grundinstandsetzung der Schachtschleuse. Die Bauausgaben dafür betrugen 10,4 Mio. DM.

Die am Wasserstraßenkreuz Minden vorhandenen Abstiegsbauwerke erreichen in absehbarer Zeit ihre technische Nutzungsdauer und werden mit ihren Abmessungen den zukünftigen Anforderungen der modernen Großmotorschiffe und Schubverbände bis 139 m nicht mehr gerecht.

Die neue Schleuse in Minden (Weserschleuse) wird im VKN in einem Achsabstand von ca. 52 m östlich der Schachtschleuse und parallel zu dieser errichtet. Bauzeitlich kann daher deren Betrieb voll aufrecht

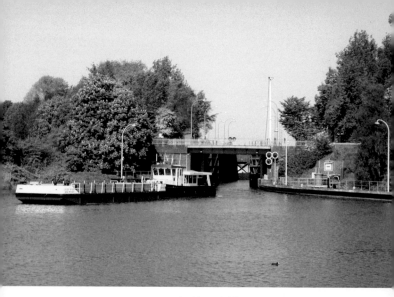

▲ *Obere Schleuse*

erhalten werden. Die neue Schleuse hat eine Nutzlänge von 139,00 m, eine Fallhöhe von 13,30 m bei normalen Betriebswasserständen, eine Drempeltiefe von 4,00 m und eine Kammerbreite von 12,50 m.

Obere und Untere Schleuse

Die Obere Schleuse hat eine nutzbare Kammerlänge von 82 m und eine Kammerbreite von 10 m, bei einer Fallhöhe von 6 m. Der Wasserbedarf für eine Schleusenfüllung beträgt 5.400 m³. Die Untere Schleuse erhielt eine nutzbare Kammerlänge von 82 m und eine Kammerbreite von 12,50 m sowie zwei offene Sparbecken (3.000 m³). Die größere Breite wurde damals gewählt wegen der ungünstigen Einfahrtverhältnisse vom Unterwasser in die Schleuse und um den teilweise 12 m breiten Raddampfern auf der Weser Gelegenheit zu geben, den Industriehafen zu erreichen. Bei einer maximalen Fallhöhe von der Zwischenhaltung zur Weser von 7,08 m beträgt der Wasserbedarf für eine Schleusenfüllung 8.400 m³.

Brücken

Alte Kanalbrücke

Kanalbrücken sind Brückenbauwerke zum Überführen eines Schifffahrtskanals über andere Gewässer, Verkehrswege oder Geländeeinschnitte. Mit den Bauarbeiten für die alte Mindener Kanalbrücke wurde im August 1911 begonnen. Nach einer Bauzeit von 33 Monaten wurde die Brücke am 25. Mai 1914 erstmalig mit Wasser gefüllt. Für die Ausführung wurde ein einheitliches massives Bauwerk gewählt. Die Brücke besitzt eine Gesamtlänge von 370 m und überbrückt das eigentliche Flussbett der Weser durch zwei Strombögen. Für den Hochwasserabfluss sind linksseitig der Weser sechs Flutöffnungen vorhanden. Für die Schifffahrt auf dem Mittellandkanal besitzt die Brücke einen rechteckigen Kanaltrog von 24 m Breite und 3 m Wassertiefe. Unter den 2,70 m breiten Betriebswegen wurden zu beiden Seiten des Troges arkadenförmig angelegte öffentliche Fußgängerwege gebaut, die über Treppentürme an den beiden Widerlagern zugänglich sind.

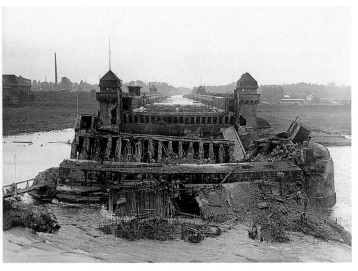

▲ *Alte Kanalbrücke nach ihrer Zerstörung, Aufnahme von 1945*

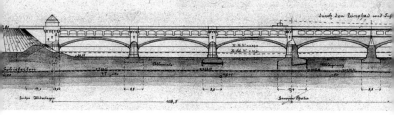

▲ *Ansicht der alten Kanalbrücke*

Die Pfeilersockel wurden mit Basaltlava verkleidet. Die Pfeilerköpfe, die Bogengänge, die Betriebswegbrüstungen und die Treppentürme wurden mit rötlichem Olsbrückener Sandstein aus der Rheinpfalz versehen. Dieser Sandstein konnte infolge besonders günstiger Bruchverhältnisse trotz der großen Transportentfernung billiger geliefert werden als die Portasandsteine aus dem nur 7 km entfernten Wesergebirge bei unterirdischer Gewinnung.

Die Innenabdichtung des Brückentroges erfolgte mit einer beidseitig mit Asphaltpappe beklebten Bleihaut. Diese wurde auf der Sohle mit einer Tonschicht und Stahlbetonplatten abgedeckt. Eine Holzwand an den Seiten des Troges dient zum Schutz gegen Schiffsanfahrungen. Zur Trockenlegung des Troges wurden auf beiden Widerlagerseiten Notverschlüsse, welche als Nadelwehre ausgebildet sind, angeordnet.

Kurz vor Ende des Zweiten Weltkrieges, am 4. April 1945, sprengten zurückweichende deutsche Truppen beide Strombögen der Kanalbrücke. Die Trümmermassen machten eine Umleitung der Kanalschifffahrt über die Verbindungskanäle Nord und Süd zunächst unmöglich. Um den Anstau der Weser von ca. 1,50 m oberhalb der Kanalbrücke und die starke Strömung an der Trümmerstelle zu reduzieren und damit gefahrlos mit den Räumungsarbeiten beginnen zu können, wurde noch 1945 ein rund 700 m langer Umflutkanal durch einen der

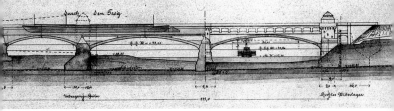

von Süden, Plan von 1910 ▲

stehen gebliebenen Flutbögen gebaut. Die Arbeiten konnten kurz vor dem Jahrhunderthochwasser vom 10. Februar 1946 abgeschlossen werden. Anschließend erfolgte die Räumung der Trümmer. Mit dem Wiederaufbau der Brücke wurde im Frühjahr 1947 begonnen. Die Wiederinbetriebnahme der Kanalbrücke erfolgte am 18. Februar 1949.

In den Jahren 1980 bis 1986 wurden umfangreiche Instandsetzungsmaßnahmen an der Kanalbrücke ausgeführt. Die Schifffahrt wird seit August 1998 über die neue Kanalbrücke geführt.

Neue Kanalbrücke

Die alte Kanalbrücke besitzt keine ausreichenden Abmessungen für einen Verkehr von Großmotorgüterschiffen und Schubverbänden. Als Teil des Mittellandkanal-Ausbaus wurde daher ab Oktober 1993 im Zuge einer zweiten Fahrt über die Weser eine neue Kanalbrücke gebaut, die der Schifffahrt einen rechteckigen Kanaltrog mit 42 m Breite und 4 m Wassertiefe bietet.

Die Stahlkonstruktion von 7.800 t Gewicht (Eiffelturm: 7.500 t) wurde im Herstellerwerk in 234 Teilen vorgefertigt. Die Stahlteile wurden überwiegend per Binnenschiff zur Baustelle angeliefert, auf einer Montageplattform ausgerichtet und verschweißt und im Taktschiebeverfahren von West nach Ost eingebaut.

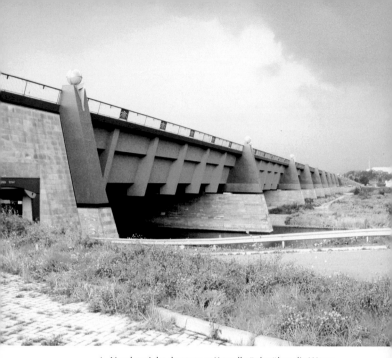

▲ *Nordansicht der neuen Kanalbrücke über die Weser*

Das Trogeigengewicht sowie die Wasserlast im Trog von fast 60.000 t werden über 99 Elastomerlager, die Widerlager und Pfeiler, die in der Flucht der alten Brücke stehen, in den Untergrund geleitet. Die Widerlager, die Strompfeiler sowie die Pfeilerköpfe der Vorlandpfeiler sind mit Sandstein verkleidet.

An Ausrüstungselementen erhielt die Kanalbrücke eine Fenderung zur Aufnahme und schadlosen Ableitung der Lasten aus Schiffsstoß sowie eine Luftsprudelanlage zur Vermeidung von Eisbildung. Die Längenausdehnung des Stahltroges infolge Temperaturänderungen wird gegenüber den starren Widerlagerbauwerken durch paarweise übereinander angeordnete elastische Übergangsbänder aufgenommen. Für Inspektion und Instandsetzungen kann auch das neue Brückenbauwerk trocken gelegt werden. Hierzu können im Bereich der Wider-

lagerflügel quer zum Kanal Notverschlüsse aus Stautafeln gesetzt werden. Die Entleerung des abgeschotteten Troges erfolgt über einen Grundablass im östlichen Widerlager zur Weser.

Nach einer Bauzeit von knapp fünf Jahren wurde die neue Kanalbrücke am 25. August 1998 in Betrieb genommen. Die Bauausgaben für die neue Brücke beliefen sich auf 85 Mio. DM.

Pumpwerke
Hauptpumpwerk

Die Westhaltung des Mittellandkanals von der Abzweigung aus dem Dortmund-Ems-Kanal bis zur Schleuse Anderten bei Hannover wird vorwiegend über das Hauptpumpwerk Minden mit Wasser aus der Weser gespeist. Das im Oktober 1914 fertiggestellte Hauptpumpwerk

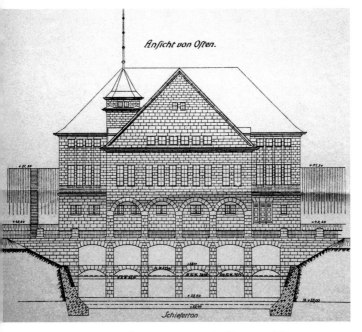

▲ *Weserseite des Hauptpumpwerks, Plan von 1917*

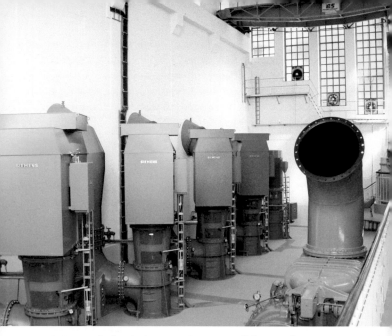

▲ *Pumpenhalle mit vier neuen Pumpen und blauer Turbine im Hintergrund,
im Vordergrund eine der alten Pumpe als Erinnerungsstück*

liegt auf der Südseite des Mittellandkanals am westlichen Ende der
Kanalbrücken. Die sichtbaren Flächen der Außenwände sind mit
rotem Sandstein aus der Rheinpfalz verkleidet. Der zum Unterwasser
hin stehende dreigeschossige Gebäudeteil, der die Schalt- und Siche-
rungsanlagen, Transformatoren und Aufenthaltsräume des damaligen
Personals aufnimmt, ist mit einem Satteldach versehen. Die auf der
Oberwasserseite angeordnete eingeschossige Pumpenhalle erhielt
dagegen ein Walmdach.

Zunächst wurde das Hauptpumpwerk mit sieben Spiralgehäuse-
pumpen mit einer Gesamtleistung von 16 m³/s ausgestattet.

In den ersten Betriebsjahren stellte sich heraus, dass in den Winter-
monaten bei starken Niederschlägen und Hochwassereinleitungen in
den Mittellandkanal überschüssiges Kanalwasser vorhanden war. Im

Jahre 1922 wurde deshalb eine der großen Pumpen ausgebaut und durch eine Wasserturbine ersetzt. Die Gesamtförderleistung des Hauptpumpwerkes reduzierte sich dadurch auf 13 m³/s. Über die Turbine kann ein Teil des Überschusswassers unter Erzeugung von elektrischer Energie zur Weser abgelassen werden.

Nach einer Betriebszeit von 80 Jahren hatten die Pumpen und die übrige technische Einrichtung Anfang der 90er Jahre das Ende ihrer Nutzungsdauer erreicht. Daher wurde von 1995 bis 1999 eine Grundinstandsetzung durchgeführt. So erhielt das Pumpwerk eine neue Turbine mit 4,5 m³/s (bzw. max. 350 KW) sowie mit vier neuen Pumpen wieder die ursprüngliche Gesamtleistung von 16 m³/s. Die Bauausgaben beliefen sich auf 12 Mio. DM.

Seit Inbetriebnahme des Hauptpumpwerkes wurden rund 4 Mrd. m³ Weserwasser in den Mittellandkanal gepumpt. In den vergangenen zehn Jahren betrug die Pumpwassermenge durchschnittlich 57,7 Mio. m³/Jahr.

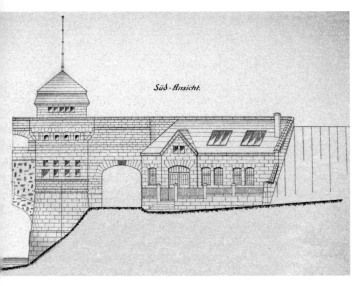

▲ *Hilfspumpwerk östlich der Weser, Plan von 1922*

Hilfspumpwerk

Zusätzlich zum Hauptpumpwerk Minden ist auf der Ostseite der Weser ein weiteres kleines Pumpwerk in Verbindung mit dem Widerlager der alten Kanalbrücke, das so genannte Hilfspumpwerk, in den Jahren 1911 bis 1914 gebaut worden.

Es ist mit zwei Pumpen mit je 2 m³/s Förderleistung ausgestattet, die noch aus der Bauzeit des Wasserstraßenkreuzes stammen. Das Hilfspumpwerk wurde in den vergangenen Jahrzehnten insbesondere für die Versorgung der Mittellandkanal-Strecke östlich von Minden bei einer Außerbetriebnahme und Trockenlegung der alten Kanalbrücke eingesetzt. Es kann außerdem ergänzend eingesetzt werden als Reserve in niederschlagsarmen Zeiträumen bei einer Außerbetriebnahme einzelner oder mehrerer Pumpen des Hauptpumpwerkes Minden.

Rundweg und Fahrgastschifffahrt

Das Wasser- und Schifffahrtsamt Minden hat einen Rundwanderweg am Wasserstraßenkreuz und am Informationszentrum ausgewiesen. Den Besuchern wird so Gelegenheit gegeben, die baulichen Anlagen des Wasserstraßenkreuzes im Rahmen eines etwa 90-minütigen Spaziergangs zu erkunden. Der Rundwanderweg beginnt am Besucherparkplatz an der Schachtschleuse, führt über die Schachtschleuse zum Informationszentrum und weiter am Sympher-Denkmal vorbei zum HOL-FAST-Platz. Über die Marienstraßen-Brücke wird die Südseite des Mittellandkanals erreicht. Hier verläuft der Rundweg durch die Liegestelle Fuldastraße zum Hauptpumpwerk und weiter über die alte Kanalbrücke zur Ostseite der Weser mit dem Hilfspumpwerk. Über die neue Kanalbrücke mit der Aussichtsplattform und den Damm des Mittellandkanals führt der Weg zurück zum Besucherparkplatz. Der rund 4 km lange Rundwanderweg ist durch kleine Tafelzeichen mit der Aufschrift »Rundweg Wasserstraßenkreuz« gekennzeichnet.

Der Spaziergang kann mit einer Kreuzfahrt der Mindener-Fahrgastschifffahrt, die vom Besucherparkplatz aus gut zu erreichen ist, auf der Weser und/oder dem Mittellandkanal verbunden werden.

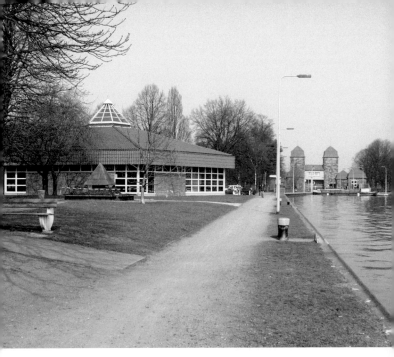

▲ *Informationszentrum an der Schachtschleuse*

Informationszentrum

Das Wasser- und Schifffahrtsamt Minden betreibt im Rahmen der Öffentlichkeitsarbeit in unmittelbarer Nähe der Schachtschleuse Minden ein Informationszentrum mit einer umfangreichen Ausstellung.

Diese ständige Ausstellung informiert anhand von Schrift- und Bildwänden, Videofilmen, Computern und einer Vielzahl von Modellen über das deutsche Wasserstraßennetz, die Aufgaben der Wasser- und Schifffahrtsverwaltung, und die Bedeutung des umweltfreundlichen, kostengünstigen und sicheren Verkehrssystems Binnenschiff/Wasserstraße. Daneben werden Informationen über die Unterhaltung der Wasserstraßen sowie den Betrieb der Schifffahrtsanlagen, wie Schleusen, Pumpwerke und Sicherheitstore, gegeben. Ein Teil der Ausstel-

lung ist dem Wasserstraßenkreuz Minden, dem Mittellandkanal und der Weser gewidmet.

Die Mitarbeiterinnen und Mitarbeiter des Informationszentrums stehen bei der Besichtigung für Auskünfte gern zur Verfügung. Das Informationszentrum ist vom 1. April bis 31. Oktober täglich von 9 Uhr bis 17 Uhr, an Sonn- und Feiertagen bis 18 Uhr geöffnet.

Literatur (Auswahl)

Die Entwicklung der Binnenschiffahrt und des Kanalbaues in Deutschland Hrsg. von der Wasser- und Schiffahrtsdirektion Mitte, Hannover 1994.
Das Wasserstraßenkreuz Minden. Hrsg. vom Wasser- und Schifffahrtsamt Minden, Minden 2001.
Leo Sympher – Leben und Wirken. Hrsg. von der Wasser- und Schiffahrtsdirektion Mitte, Hannover 1998.
Reinhard Henke: Wasserstraßenkreuz Minden. In : Zeitschrift für Binnenschifffahrt, Nr. 10, 2000, S. 62–69.

Wasserstraßenkreuz Minden
Bundesland Nordrhein-Westfalen

Wasser- und Schifffahrtsamt Minden
Am Hohen Ufer 1–3, 32425 Minden
Tel. 0571/6458-0 · Fax 0571/6458-1200
Informationszentrum: Sympher Straße 12, 32425 Minden
www.wsa-minden.de

Mindener Fahrgastschiffahrt GmbH & Co. KG
Schachtschleuse/Fuldastraße, 32425 Minden
Tel. 0571/648080-0 · Fax 0571/648080-2
www.mifa.com

Aufnahmen: Wasser- und Schifffahrtsamt Minden
(Titelbild: Heike Seewald, Hemmingen)
Druck: F&W Mediencenter, Kienberg GmbH

Titelbild: *Einfahrt in die Schachtschleuse vom Mittellandkanal*
Rückseite: *Südansicht der Strombögen nach der Wiederherstellung*

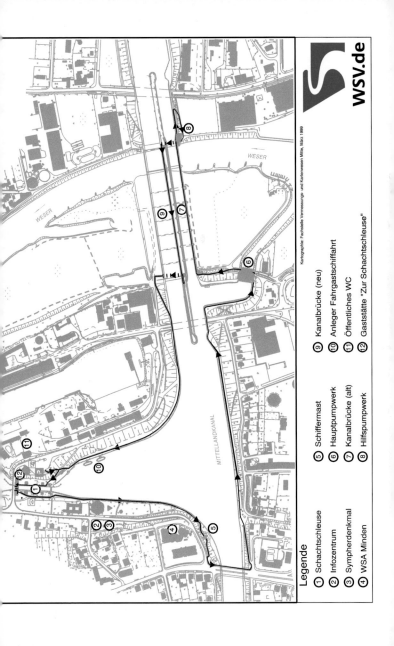

Legend

1. Schachtschleuse
2. Infozentrum
3. Sympherdenkmal
4. WSA Minden
5. Schiffermast
6. Hauptpumpwerk
7. Kanalbrücke (alt)
8. Hilfspumpwerk
9. Kanalbrücke (neu)
10. Anleger Fahrgastschiffahrt
11. Öffentliches WC
12. Gaststätte "Zur Schachtschleuse"

Kartographie: Fachstelle Vermessungs- und Kartenwesen Mitte, März 1999

WESER

WESER

MITTELLANDKANAL

WSV.de

DKV-KUNSTFÜHRER
Zweite Auflage 2009 ·
© Deutscher Kunstver
Nymphenburger Straß
www.dkv-kunstfuehre

ISBN 9783422021907

9 783422 021907